Anglo Text

A B C D E F G H
I J K L M N O P Q R
S T U V W X Y Z

(& ; ! ? $ £)

a b c d e f g h i j k l m n o p
q r s t u v w x y z

1 2 3 4 5 6 7 8 9 0

A character map showing all the characters in this font appears on the reverse of this page. This is true for all fonts. 1

Anglo Text

`	1	2	3	4	5	6	7	8	9	0	-	=
q	w	e	r	t	y	u	i	o	p	[]	\
a	s	d	f	g	h	j	k	l	;	'		
z	x	c	v	b	n	m	,	.	/			

Shift

~	!		#	$	%	^	&	*	()	_	+
Q	W	E	R	T	Y	U	I	O	P	{	}	\|
A	S	D	F	G	H	J	K	L	:	"		
Z	X	C	V	B	N	M	<	>	?			

Option

˜	¡	™	£	¢			¶	·	Ž	ž	–	
œ	Š	¯	®	†		¨	^	ø	Ŷ	"	'	«
å	ħ	ƒ		©	•		°			…	æ	
€		ç		ý	~	Ł			÷			

Shift/Option

˜			‹	›				°	·	,	—	
Œ	„	´		˜	Á	¨	^	Ø	š	"	'	»
Å	Í	Î	Ï	"	Ó	Ô	Ò	Û	Æ			
¸	˛	Ç	◆	ı	˜	Â	ˉ		¿			

Camden Text

A B C D E F G H

I J K L M N O P Q R

S T U V W X Y Z

(& ; ! ? $ £)

a b c d e f g h i j k l m n o p

q r s t u v w x y z

{ }

1 2 3 4 5 6 7 8 9 0

Camden Text

`	1	2	3	4	5	6	7	8	9	0	-	=
q	w	e	r	t	y	u	i	o	p	[]	\
a	s	d	f	g	h	j	k	l	;	'		
z	x	c	v	b	n	m	,	.	/			

Shift

~	!		#	$	%	^	&	*	()	_	+
Q	W	E	R	T	Y	U	I	O	P	{	}	\|
A	S	D	F	G	H	J	K	L	:	"		
Z	X	C	V	B	N	M	<	>	?			

Option

`	¡	™	£	¢			¶	•	Ʒ	ʒ	–	
œ	Š	´	®	†	¥	¨	^	ø	Ŷ	"	'	«
å	ß	ł		©	·		°		…	œ		
€		ç		ý	~	£						

Shift/Option

`			‹	›			‡	°	·	,	—	
Œ	˝	ˉ		˜	Á	¨	^	Ø	š	ˮ	'	»
Å	Ĵ	Ĵ	Ï	"	Ó	Ô	Ð	Ú	Æ			
‚	˛	Ç		ι	~	Â		~	¿			

4

Chappel Text

ABCDEFGH

IJKLMNOPQR

STUVWXYZ

(&:!?$£)

abcdefghijklmnop

qrstuvwxyz

1234567890

Chappel Text

`	1	2	3	4	5	6	7	8	9	0	-	=
q	w	e	r	t	y	u	i	o	p	[]	\
a	s	d	f	g	h	j	k	l	;	'		
z	x	c	v	b	n	m	,	.	/			

Shift

~	!	@	#	$	%	^	&	*	()	_	+
Q	W	E	R	T	Y	U	I	O	P	{	}	\|
A	S	D	F	G	H	J	K	L	:	"		
Z	X	C	V	B	N	M	<	>	?			

Option

`	¡	™	£	¢			¶	•	Ž	ĭ	–	
œ	Š	´	®	†	¥	¨	ˆ	ø	Ý	"	'	«
å	ß	∫	ƒ	©	·		°			...	æ	
€	ɍ	ç		ń	˜	Ł			÷			

Shift/Option

`			‹	›				°	•	‚	—	
Œ	˛	¸		˜	Á	¨	ˆ	Ø	š	‡	�’	»
Å	Í	Î	Ï	˝	Ó	Ô		Ò	Ú	Æ		
	Ç	◆	↑	˜	Â	¬	˘	ı				

Cimbrian

ABCDEFGH
IJKLMNOPQR
STUVWXYZ

(&;!?$£)

abcdefghijklmnop
qrstuvwxyz

1234567890

Cimbrian

`	1	2	3	4	5	6	7	8	9	0	-	=
q	w	e	r	t	y	u	i	o	p	[]	\
a	s	d	f	g	h	j	k	l	;	'		
z	x	c	o	b	n	m	,	.	/			

Shift

~	!		#	$	%	^	&	*	()	_	+
Q	W	E	R	T	Y	V	J	O	P	{	}	\|
A	S	D	F	G	H	J	K	L	:	"		
Z	X	C	V	B	N	M	<	>	?			

Option

`		™	£	¢			¶	•	Ž	ž	–	
œ	Š	´	®	†	¥	¨	^	ø	Ý	"	'	«
å	ß	ł		©	˙		°			…	œ	
	ç		ý	~	Ł				÷			

Shift/Option

`			‹	›			°	•	,	—		
Œ	„	´		ˇ	Ã	¨	^	Ø	š	"	'	»
Å	Ĵ	Ĵ	Ï	˝	Ó	Ô	Ò	Ý	Æ			
,	˛	Ç	⋄	ı	~	Ã						

8

Colchester Black

ABCDEFGHI

JKLMNOPQRS

TUVWXYZ

(& ; ! ? $ £)

abcdefghijklmnop

qrstuvwxyz

1234567890

Colchester Black

`	1	2	3	4	5	6	7	8	9	0	-	=
q	w	e	r	t	y	u	i	o	p	[]	\
a	s	d	f	g	h	j	k	l	;	'		
z	x	c	v	b	n	m	,	.	/			

Shift

~	!	@	#	$	%	^	&	*	()	_	+
Q	W	E	R	T	Y	U	I	O	P	{	}	\|
A	S	D	F	G	H	J	K	L	:	"		
Z	X	C	V	B	N	M	<	>	?			

Option

~	¡	™	£	¢			¶	•			—		
œ		´	®	†	¥	¨	^		ø		"	'	«
å		‡		©	•		°			…			
€							~						

Shift/Option

~								°		•	,	—
Œ	„	‸		ˇ		¨	^	Ø		"	'	»
Å				˝								
	Ç	◆					‾					

Durer Gothic Condensed

ABCDEFGH

IJKLMNOPQR

STUVWXYZ

(&;!?$£)

abcdefghijklmnop

qrstuvwxyz

{ : }

1234567890

Durer Gothic Condensed

`	1	2	3	4	5	6	7	8	9	0	-	=
q	w	e	r	t	y	u	i	o	p	[]	
a	s	d	f	g	h	j	k	l	;	'		
;	f	r	v	h	n	m	,	.	/			

Shift

~	!		#	$	%	^	&	*	()	_	+
Q	W	E	R	T	Y	U	I	O	P	{	}	
A	S	D	F	G	H	J	K	L	:	"		
Z	X	C	V	B	N	M	<	>	?			

Option

`	¡	™	£	¢			¶	•	Š		—	
œ	Š	´	®	†	¥	¨	^	ø	Ĥ		´	«
å	ŋ	∫	©	·		°			…	Ŕ		
€		ŗ		ĝ	~	Ł						

Shift/Option

`	¸		‹	›			‡	°	•	‚	—	
Œ	ˇ	˙		˜	Á	¨	^	Ø	š	˝	ˇ	»
Å	Í	Î	Ï	˝	Ó	Ô		Ò	Ú	Æ		
˛	Ç			¦	~	Â	¯	˘	¿			

Durwent

ABCDEFGH
IJKLMNOPQR
STUVWFYZ
(&;!?$£)

abcdefghijklmnop
qrstuvwryz

1234567890

Durwent

~	1	2	3	4	5	6	7	8	9	0	-	=
q	w	e	r	t	y	u	i	o	p	[]	\
a	s	d	f	g	h	j	k	l	;	'		
z	x	c	v	b	n	m	,	.	/			

Shift

~	!	@	#	$	%	^	&	*	()	_	+
Q	W	E	R	T	Y	U	I	O	P	☞	☜	\|
A	S	D	F	G	H	J	K	L	:	"		
Z	X	C	V	B	N	M	<	>	?			

Option

~	¡	™	£	¢			¶	·	Ž	ž	–	
œ	Š	¯	®	†	¥	¨	^	ø	Ŷ	"	'	«
å	ß	ł	©	·		°		...	œ			
€		ç		ŷ	~	Ł						

Shift/Option

~			‹	›			‡	°	·	,	—	
OE	„	¯		˜	Á	¨	^	Ø	š	"	'	»
Å	Ĵ	Ĵ	Ï	˝	Ó	Ô		Ò	Ú	Æ		
ˎ	ˏ	Ç	◆	ı	˜	Â			¿			

14

Fenwick

ABCDEFGH
IJKLMNOPQR
STUVWXYZ
(&;!?$£)

abcdefghijklmnop
qrstuvwxyz

1234567890

Fenwick

`	1	2	3	4	5	6	7	8	9	0	-	=
q	w	e	r	t	y	u	i	o	p	[]	\
a	s	d	f	g	h	j	k	l	;	'		
z	x	c	v	b	n	m	,	.	/			

Shift

~	!	@	#	$	%	^	&	*	()	_	+
Q	W	E	R	T	Y	U	I	O	P	{	}	\|
A	S	D	F	G	H	J	K	L	:	"		
Z	X	C	V	B	N	M	<	>	?			

Option

`		™	£	¢			¶	·	Ž	ž	–	
œ	Š	´	®	†	¥	¨	^	ø	Ý	"	'	«
å	ß	ł	©	·		°		…	æ			
€		ç		ý	~	Ŧ						

Shift/Option

`			‹	›			‡	°	·	,	—	
Œ	„	¯		˜	Á	¨	^	Ø	š	"	'	»
Å	Í	Î	Ï	˝	Ó	Ô		Ò	Ú	Æ		
	Ç	˙	◆	ı	~	Â						

16

GENZSCH INITIALS

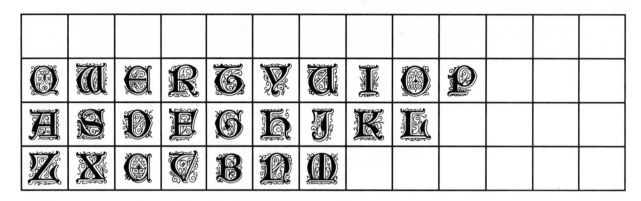

Shift

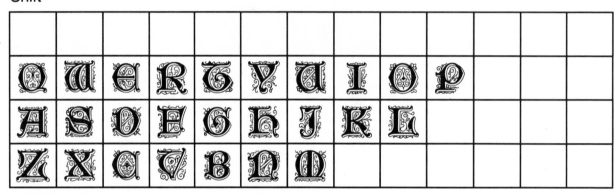

Option

Shift/Option

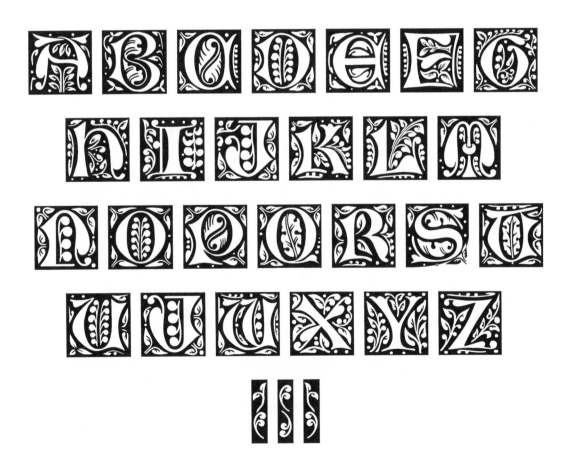

GLOUCESTER INITIALS

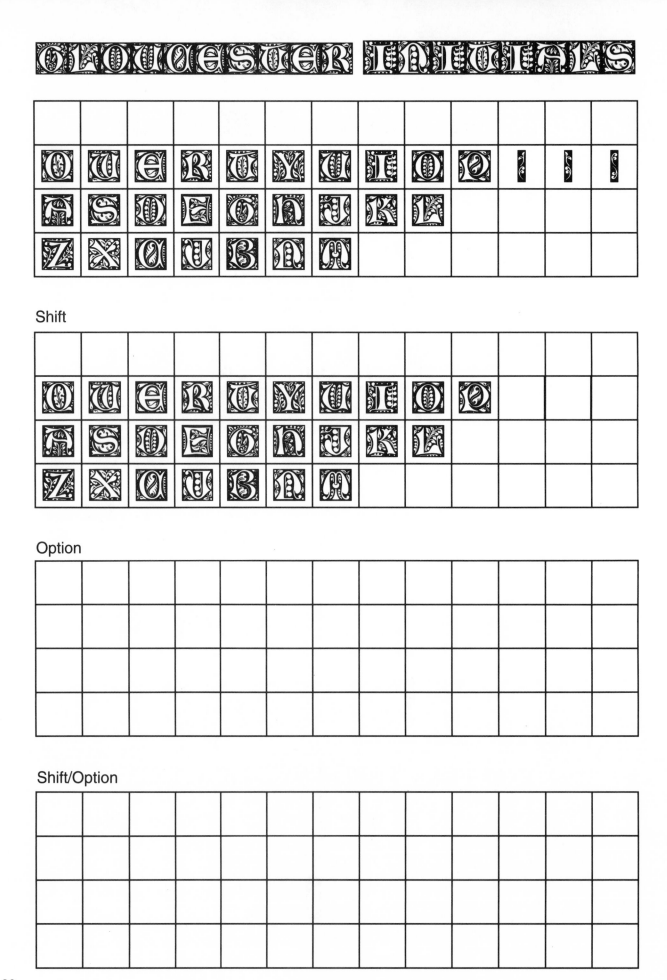

Shift

Option

Shift/Option

Gutenberg Gothic

A B C D E F G H
I J K L M N O P Q R
S T U V W X Y Z

(& ; ! ? $ £)

a b c d e f g h i j k l m n o p
q r s t u v w x y z

1 2 3 4 5 6 7 8 9 0

Gutenberg Gothic

`	1	2	3	4	5	6	7	8	9	0	-	=
q	w	e	r	t	y	u	i	o	p	[]	\
a	s	d	f	g	h	j	k	l	;	'		
z	x	c	v	b	n	m	,	.	/			

Shift

~	!		#	$	%	^	&	*	()	_	+
Q	W	E	R	T	Y	U	I	O	P	🦅	🦅	\|
A	S	D	F	G	H	I	K	L	:	"		
Z	X	C	V	B	N	M	<	>	?			

Option

˜	¡	™	£	¢				¶	•	ž	ǧ	–
œ	Š	¯	®	†	¥	¨	^	ø	ȟ	"	'	«
å	ħ	ł		©	·		°			…	æ	
€		ç		ŷ	˜	Ŧ						

Shift/Option

˘			‹	›				°		·		—
Œ		¯		ˇ	Á	¨	^	Ð	š	"	'	»
Å	Í	Î	Ï	˝	Ó	Ô	Ò	Ú	Æ			
	Ç	◆	ı	˜	Â	¯		¿				

Hansa Gothic

ABCDEFGH

IJKLMNOPQR

STUVWXYZ

(&;!?$£)

abcdefghijklmnop

qrstuvwxyz

1234567890

Hansa Gothic

`	1	2	3	4	5	6	7	8	9	0	-	=
q	w	e	r	t	y	u	i	o	p	[]	\
a	s	d	f	g	h	j	k	l	;	'		
z	x	c	v	b	n	m	,	.	/			

~	!	@	#	$	%	^	&	*	()	_	+
Q	W	E	R	T	Y	U	I	O	P	{	}	\|
A	S	D	F	G	H	J	K	L	:	"		
Z	X	C	V	B	N	M	<	>	?			

Option

`	¡	™	£	¢			¶	·	Ž	Ĭ	–	
œ	Š	¯	®	†	¥	¨	^	ø	Ĥ	"	'	«
å	ħ	ɫ		©	•		°		…	æ		
€		ç		ŋ	~	£		÷				

Shift/Option

`			‹	›				°	•	,	—	
ŒŒ	„	¯		˜	Á	¨	^	Ø	š	"	'	»
Å	Ĵ	Ĵ	Ĵ	˝	Ď	Ô		Ď	Ń	ÆE		
¸	˛	Ç	•	ɫ	~	Â	¯	˘		¿		

Harrowgate

ABCDEFGH

IJKLMNOPQR

STUVWXYZ

(&;!?$£)

abcdefghijklmnop

qrstuvwxyz

1234567890

Harrowgate

`	1	2	3	4	5	6	7	8	9	0	-	=
q	w	e	r	t	y	u	i	o	p	[]	\
a	s	d	f	g	h	j	k	l	;	'		
z	x	c	v	b	n	m	,	.	/			

Shift

~	!		#	$	%	^	&	*	()	_	+
Q	W	E	R	T	Y	U	I	O	P	{	}	\|
A	S	D	F	G	H	J	K	L	:	"		
Z	X	C	V	B	N	M	<	>	?			

Option

`	¡	™	£	¢			¶	•	Ž	ž	—	
œ	š	´	®	†	¥	¨	^	ø	þ	"	'	«
å	ħ	ł	©	•		°			…	æ		
€		ç		ý	~	Ł						

Shift/Option

`			‹	›				°	•		—	
Œ	„	´		˘	Ś	¨	^	Ø	š	"	'	»
Å	Ĵ	Ĵ	Ÿ	˝	Ó	Ô	Ò	Á	Æ			
	Ç	◆	ı	~	Ã	¯	˘	¿				

Kaiser Gothic

A B C D E F G H I

J K L M N O P Q R S

T U V W X Y Z

(& ; ! ? $ £)

a b c d e f g h i j k l m n o p

q r s t u v w x y z

1 2 3 4 5 6 7 8 9 0

Kaiser Gothic

`	1	2	3	4	5	6	7	8	9	0	-	=
q	w	e	r	t	y	u	i	o	p	[]	\
a	s	d	f	g	h	j	k	l	;	'		
z	x	c	v	b	n	m	,	.	/			

Shift

~	!		#	$	%	^	&	*	()	_	+
Q	W	E	R	T	Y	U	I	O	P			\|
A	S	D	F	G	H	J	K	L	:	"		
Z	X	C	V	B	N	M	<	>	?			

Option

`	¡	™	£	¢			¶	•	ẽ	ẓ	–	
œ	Š	¯	®	†	¥	¨	^	ø	Ṽ	"	'	«
å	ħ	ł		©	·		°		...	æ		
€		ç		ý	˜	Ł						

Shift/Option

ˋ		‹	›				°	•		—		
Œ	„	´		ˇ	Á	¨	^	Ø	š	"	'	»
Å	Í	Î	Ï	˝	Ó	Ô		Ò	Ú	Æ		
	Ç	◆	ı	˜	Â		ˉ	˘	¿			

28

King's Cross

A B C D E F G H I

J K L M N O P Q R

S T U V W X Y Z

(& ; ! ? $ £)

a b c d e f g h i j k l m n

o p q r s t u v w x y z

1 2 3 4 5 6 7 8 9 0

King's Cross

`	1	2	3	4	5	6	7	8	9	0	-	=
q	w	e	r	t	y	u	i	o	p	[]	\
a	s	d	f	g	h	j	k	l	;	'		
z	x	c	v	b	n	m	,	.	/			

Shift

~	!	@	#	$	%	^	&	*	()	_	+
Q	W	E	R	T	Y	U	I	O	P			
A	S	D	F	G	H	J	K	L	:	"		
Z	X	C	V	B	N	M	<	>	?			

Option

`	¡	™	£	¢			¶	•	Š		–	
œ	Š	´	®	†	¥	¨	^	ø	Ú	"	'	«
å	ß	‡	©	·		°		…	æ			
€		ç		ý	~	Æ						

Shift/Option

ˋ			‹	›		‡	°	•	,	—		
Œ	„	´		ˇ	Á	¨	^	Ø	Š	"	'	»
Å	Í	Î	Ï	˝	Ó	Ô		Ò	Ú	Æ		
¸		Ç	˸	˙	~	Â				¿		

Konigsburg

ABCDEFGHI
JKLMNOPQRS
TUVWXYZ

(& ; ! ? $ £)

abcdefghijklmnop
qrstubwryz

1234567890

Konigsburg

`	1	2	3	4	5	6	7	8	9	0	-	=
q	w	e	r	t	y	u	i	o	p	[]	\
a	s	d	f	g	h	j	k	l	;	'		
z	x	c	v	b	n	m	,	.	/			

Shift

~	!		#	$	%	^	&	*	()	_	+	
Q	W	E	R	T	Y	U	I	O	P	{	}		
A	S	D	F	G	H	I	K	L	:	"			
Z	X	C	V	B	N	M	<	>	?				

Option

`	¡	™	£	¢			¶	•	Ž	ž	–	
æ	Š	´	®	†	¥	¨	^	ø	Ŷ	"	'	«
å	ß	ł	©	·		°		...	æ			
€		ç		ŷ	~	Ł						

Shift/Option

`			‹	›				°	•	,	—	
Œ	„	´		ˇ	Å	¨	^	Ø	š	"	'	»
Å	Í	Î	Ï	˝	Ó	Ô		Ò	Ú	Æ		
¸	˛	Ç	◆	ı	~	Â	ˉ	˘	¿			

32

Malvern

ABCDEFGHI
JKLMNOPQRST
UVWXYZ

(&;!?$£)

abcdefghijklmnop
qrstuvwxyz
.(.).
1234567890

Malvern

`	1	2	3	4	5	6	7	8	9	0	-	=
q	w	e	r	t	y	u	i	o	p	[]	\
a	s	d	f	g	h	j	k	l	;	'		
z	x	c	v	b	n	m	,	.	/			

~	!	@	#	$	%	^	&	*	()	_	+
Q	W	E	R	T	Y	U	I	O	P	{	}	\|
A	S	D	F	G	H	J	K	L	:	"		
Z	X	C	V	B	N	M	<	>	?			

`	¡	™	£	¢			¶	•	Ž	ž	–	
œ	Š	´	®	†	¥	¨	^	ø	Ý	"	'	«
å	ß	ł		©	·		°		...	æ		
€		ç		ý	~	Ł						

`			‹	›			°	·	‚	—		
Œ	„	ˆ		˜	Á	¨	^	Ø	š	"	'	»
Å	Í	Î	Ï	˝	Ó	Ô		Ò	Ú	Æ		
‚	‛	Ç	˛		�¹	Â	ˉ	˘		¿		

Medici Text

A B C D E F G H I J
K L M N O P Q R S T
U V W X Y Z

(& ; ! ? $ £)

a b c d e f g h i j k l m n o p
q r s t u v w x y z

1 2 3 4 5 6 7 8 9 0

Medici Text

`	1	2	3	4	5	6	7	8	9	0	-	=
q	w	e	r	t	y	u	i	o	p	[]	\
a	s	d	f	g	h	j	k	l	;	'		
z	x	c	v	b	n	m	,	.	/			

Shift

~	!	@	#	$	%	^	&	*	()	_	+
Q	W	E	R	T	Y	U	I	O	P	{	}	\|
A	S	D	F	G	H	J	K	L	:	"		
Z	X	C	V	B	N	M	<	>	?			

Option

`	¡	™	£	¢		¶	•	Ž	ž	–		
æ	Š	¯	®	†	¥	¨	^	ø	Ñ	"	'	«
å	ß	ł	©	•	°		···	œ				
€	ç	ń	~	£								

Shift/Option

`		‹	›		°	•	,	—			
Œ	††	´	˜	Á	¨	^	Ø	š	"	'	»
Å	Í	Î	Ï	"	Ó	Ò	Ô	Ú	Æ		
	Ç	◆	ł	¯	Â	¯	˘	¿			

36

Middlesex

ABCDEFGH
IJKLMNOPQR
STUVWXYZ

(&;!?$£)

abcdefghijklmno
pqrstuvwxyz

1234567890

Middlesex

`	1	2	3	4	5	6	7	8	9	0	-	=
q	w	e	r	t	y	u	i	o	p	[]	\
a	s	d	f	g	h	j	k	l	;	'		
z	x	c	v	b	n	m	,	.	/			

~	!		#	$	%	^	&	*	()		+
Q	W	E	R	T	Y	U	I	O	P	{	}	\|
A	S	D	F	G	H	J	K	L	:	"		
Z	X	C	V	B	N	M	<	>	?			

Option

`	¡	™	£	¢			¶	•	Ž	ž	–	
œ	Š	´	®	†	¥	¨	^	ø	Ô	"	'	«
å	ħ	ł	ƒ	©	·		°			…	æ	
€		ç		ý	˜	Œ						

Shift/Option

ˆ			‹	›			°	•	,	—		
Œ	„	¸		ˇ	Á	¨	^	Ø	š	"	'	»
Å	Í	Î	Ï	"	Ó	Ô		Ò	Ú	Æ		
¸	˛	Ç	◆	↑	˜	Â		˘	¿			

38

Progressive Text

A B C D E F G H I
J K L M N N O P Q R
S T U V W W X Y Z

[& ; ! ? $ £]

a b c d e f g h i j k l m n
o p q r s t u v w x y z

(¿)

1 2 3 4 5 6 7 8 9 0

Progressive Text

`	1	2	3	4	5	6	7	8	9	0	-	=
q	w	e	r	t	y	u	i	o	p	[]	\
a	s	d	f	g	h	j	k	l	;	'		
z	x	c	v	b	n	m	,	.	/			

Shift

~	!		#	$	%	^	&	*	()	_	+
Q	W	E	R	T	Y	U	I	O	P	{	}	¿
A	S	D	F	G	H	J	K	L	:	"		
Z	X	C	V	B	N	M	<	>	?			

Option

`	¡	™	£	¢			¶	·	Š	ž	—	
œ	§	´	®	†	¥	¨	^	ø	Ø	"	‚	«
å	fz	ł		©	·		°		...	æ		
€		ç		ý	~	Æ						

Shift/Option

`			‹	›			‡	°	◆	‚	—	
Œ	„	´		˘	Ñ	¨	^	Ÿ	š	"	˙	»
Å	Í	Î	Ï	˝	Ó	Ô		Ò	Ú	Œ		
¸	˛	Ç		˗	~	Â	-	˘	¿			

Tudor Text

ABCDEFGHIJ
KLMNOPQRST
UVWXYZ

(&;!?$£)

abcdefghijklmnop
qrstuvwxyz

1234567890

Tudor Text

`	1	2	3	4	5	6	7	8	9	0	-	=
q	w	e	r	t	y	u	í	o	p	[]	\
a	s	d	f	g	h	j	k	l	;	'		
3	x	c	v	b	n	m	,	.	/			

Shift

~	!	@	#	$	%	^	&	*	()	_	+
Q	W	E	R	T	Y	U	I	O	P			
A	S	D	F	G	H	J	K	L	:	"		
Z	X	C	V	B	N	M	<	>	?			

Option

`	¡	™	£	¢		¶	•	Ž	ž	—		
œ	Š	´	®	†	¥	¨	^	ø	Ý	"	'	«
å	ß	ł		©	·		°		…	æ		
€		ç		ý	~	Ł						

Shift/Option

`			‹	›	fi	fl	‡	°	·	,	—	
Œ	„	´		˜	Á	¨	^	Ø	š	"	'	»
Å	Í	Î	Ï	˝	Ó	Ô		Ò	Ú	Æ		
˛	˛	Ç		ı	~	Â	¯	˘	¿			

Warwick

ABCDEFGHI
JKLMNOPQR
STUVWXYZ

[&;!?$£]

abcdefghijkl
mnopqrst
uvwxyz
[]
1234567890

Warwick

`	1	2	3	4	5	6	7	8	9	0	-	=
q	w	e	r	t	y	u	i	o	p	[]	\
a	s	d	f	g	h	j	k	l	;	'		
z	x	c	v	b	n	m	,	.	/			

Shift

~	!		#	$	%	^	&	*	()	_	+
Q	W	E	R	T	Y	U	I	O	P			
A	S	D	F	G	H	J	K	L	:	"		
Z	X	C	V	B	N	M	<	>	?			

Option

`	¡	™	£	¢			¶	•	Ž	ž	—	
œ	Š	´	®	†	¥	¨	^	ø	Ý	"	'	«
å	ß	ı	©	·		°			···	æ		
€		ç		ú	~	Ł						

Shift/Option

ˆ			‹	›			‡	°	◆	'	—	
Œ	„	´		˜	Á	¨	^	Ø	š	"	'	»
Å	Í	Î	Ï	˝	Ó	Ô	Ò	Ú	Æ			
¸	˛	Ç		ı	~	Â	¯	˘	¿			

Westminster Gothic

ABCDEFGHIJ
KLMNOPQRS
TUVWXYZ

(&:!?$£)

abcdefghijklmnop
qrstuvwxyz

·([·])·

1234567890

Westminster Gothic

`	1	2	3	4	5	6	7	8	9	0	-	=
q	w	e	r	t	y	u	i	o	p	[]	\
a	s	d	f	g	h	j	k	l	;	'		
z	x	c	v	b	n	m	,	.	/			

Shift

~	!		#	$	%	^	&	*	()	_	+
Q	W	E	R	T	Y	U	I	O	P	{	}	\|
A	S	D	F	G	H	J	K	L	:	"		
Z	X	C	V	B	N	M	<	>	?			

Option

`	¡	™	£	¢			¶	•	Ž	į	–	
œ	Š	˙	®	†	¥	¨	ˆ	ø	Ý	"	´	«
å	ħ	ł	©	·		°			…	æ		
€		ç		ŋ	~	Ł						

Shift/Option

`			‹	›			‡	°	•	,	—	
OE	„	ˋ		˜	Á	¨	ˆ	Ø	š	"	ˊ	»
Å	Í	Î	Ï	˝	Ó	Ô		Ò	Ú	Æ		
		Ç		ˌ	˜	Â			ż			

46

Yonkers

ABCDEFGHI
JKLMNOPQR
STUVWXYZ
(&;!?$£)

abcdefghijklmn
opqrstuvwxyz

1234567890

Yonkers

`	1	2	3	4	5	6	7	8	9	0	-	=
q	w	e	r	t	y	u	i	o	p	[]	\
a	s	d	f	g	h	j	k	l	;	'		
z	x	c	v	b	n	m	,	.	/			

Shift

~	!	@	#	$	%	^	&	*	()	_	+
Q	W	E	R	T	Y	U	I	O	P	{	}	\|
A	S	D	F	G	H	J	K	L	:	"		
Z	X	C	V	B	N	M	<	>	?			

Option

`	¡	™	£	¢			¶	•	Ž	ž	–	
œ	Š	´	®	†	¥	¨	^	ø	Ý	"	'	«
å	ſz	ł		©	•		°		…	œ		
€		ç		ý	~	£						

Shift/Option

`			‹	›			‡	°	•	,	—	
ŒE	„	ˆ		˘	á	¨	^	Ø	š	"	'	»
å	Ś	Ĵ	Ï	˝	Ǵ	Ô		Ò	Ú	Œ		
˛	˛	Ç		ι	~	â	-		ˇ	¿		

48